中国汉简集字创作

汉简集字名句

陶经新　编著

上海书画出版社

前　言

简牍是中国古代纸张诞生和普及以前的书写材料。削制成狭长的竹片称『竹简』，木片称『木牍』，两者合称『简牍』。汉简是西汉、东汉时期记录文字的竹简和木牍的统称，也叫『汉代简牍』。

自二十世纪初以来，甘肃、新疆等地陆续出土的战国、秦汉、魏晋、隋唐时期简牍帛书，迄今林林总总已不下百余种。据不完全统计，包括已公开和尚未发表的简牍帛书总数已达二十五万余枚（件）。其中，出土量较多、字迹保存较完好，且书法美学价值较高的代表性汉代简牍当推《居延汉简》《武威简牍》《银雀山竹简》。另外，《敦煌汉简》《甘谷木简》《长沙马王堆汉墓简牍》《江陵凤凰山汉墓简牍》《江陵张家山汉墓竹简》《东海尹湾汉墓简牍》，以及近年来新出土并经整理发表的《定县八角廊汉简》《敦煌悬泉置汉简》《肩水金关汉简》《长沙走马楼汉简》《长沙东牌楼汉简》《长沙五一广场汉简》《北京大学藏汉简》等，都是书法爱好者学习汉代简牍艺术的重要范本。

汉代简牍，从传统文字书写的发展进程而言，当时民间书写文字正处在一个化篆为隶、化繁为简的过渡时期。手书简牍墨迹，不仅成为『隶变』这一古今文字分水岭的生动体现，而且再现了章草、今草、行书、楷书等字体的起源和它们之间孕育生发、相互作用的动态面貌。由于为非书家书写，加上书写者的情感宣泄与表达，故字体的风格和结构皆因书写者及书写内容的不同而异彩纷呈。其特点主要体现在点、线、面的随意发兴，心游所致。这些简牍或古质挺劲，或灵动苍腴，或含蓄古拙，或刚锐遒劲，给人以不同的审美感受；这些简牍在字体变化上也呈多样性表现，或化篆为隶，或化隶为行，或化草为简。通过线条的穿插、揖让、顾盼、收放、虚实、疏密等

各种艺术手段，浑然天成地表现出各种书写意态。这些简牍以形简神丰、萧散淡远、张弛相应、纵横奔放的特点见长，将实用性上升到书写性灵的绽放，尽显简牍书法的自然之美，更为后人一窥书法演变的过程和汉代翰墨真趣带来了极大的视觉享受。正所谓无色而具图画之灿烂，无声而有音乐之和谐，令观者心畅神怡。

是册《汉简集字名句》收入历代先贤名言一百二十句，计一千五百零八字，以《居延汉简》《武威简牍》为依托，参以《银雀山竹简》《马王堆汉墓简牍》《肩水金关汉简》及近年整理出土的相关简牍文字而集成。其中在简牍文字中匮缺的字，则依据简牍书写结构及偏旁部首再造为之，并力求不失其韵味。册首所列书法形制，亦是探索简牍书法作品创作的一种尝试，旨在通过集字的形式，进一步探索汉代简牍艺术所蕴涵的审美价值和美学理念，希望为广大书法爱好者有所借鉴。但遗憾的是，因篇幅和编者集字风格所限，难以尽显泱泱汉代简牍翰墨之精彩，谬误之处也在所难免，祈望读者和方家不吝指正。

岁次丁酉春月　远斋陶经新于海上补蹉跎室

目录

十五字以上

天行健，君子以自强不息；地势坤，君子以厚德载物

岁次丁酉正月镜下

海上远峰集汉简文字

吾十有五而志於學

三十而立四十而不

惑五十而知天命六十而耳

順七十而從心所欲

不逾矩

論語為政篇二 遠齋

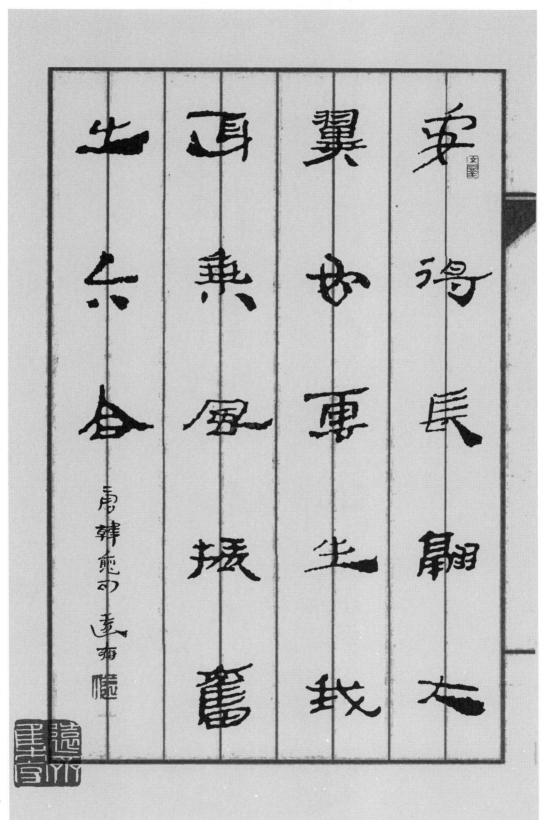

安得長翮大
翼如更生我
再與風攄奮
出六合

唐韓愈句 遠齋臨

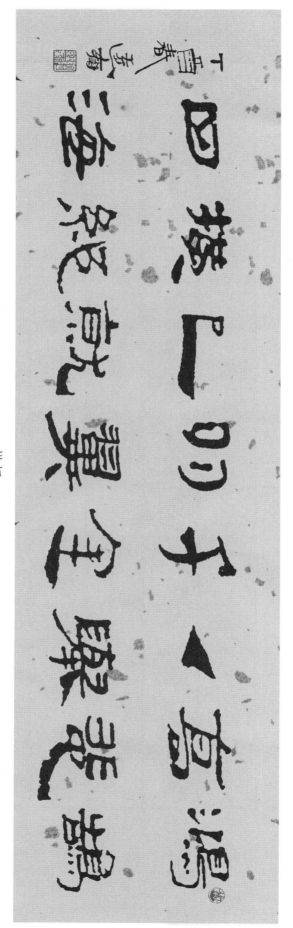

横幅

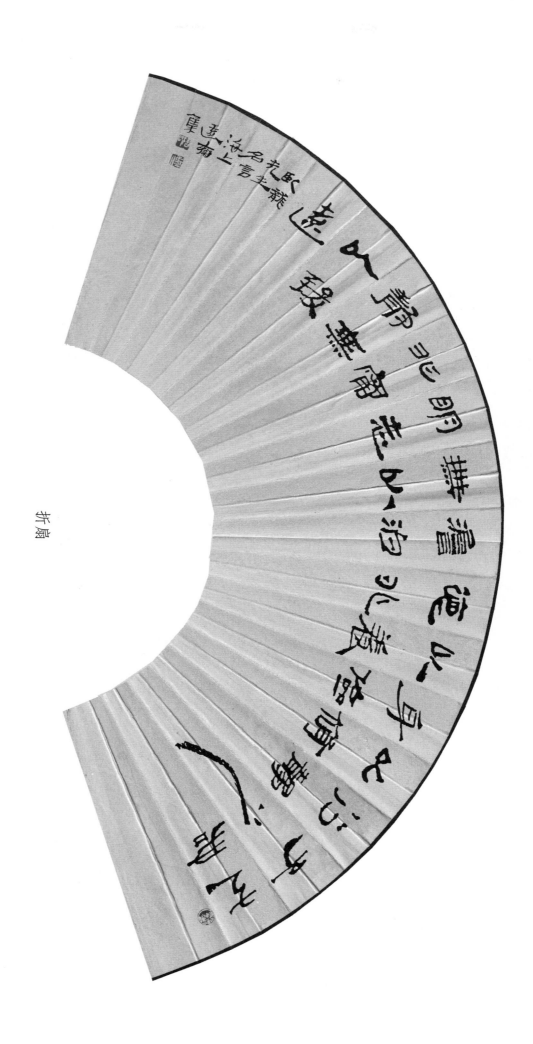

折扇

団扇

知足者不以利自累也審自得者失之而不懼行脩於内者無位而不怍

语出庄子 丁酉……海上远翁集

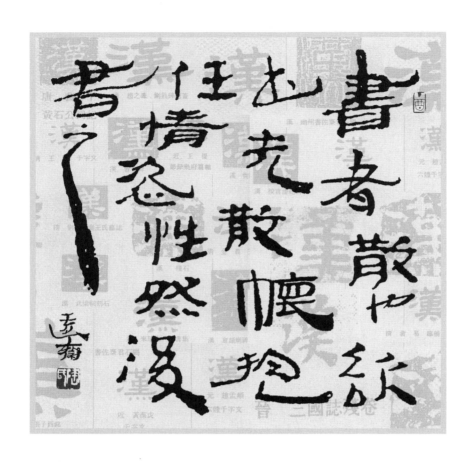

書者散也，欲書先散懷抱，任情恣性，然後書之

心苟無後喬之，但未有根，不植而求其枝葉茂，榮茂矣

葉根覃句
遠齋集

路漫漫其修遠吾將
上下而求索

屈原句丁酉春海上逸翁集

箋室跎蹉補

千里之行，始于足下。《道德经》春秋·老聃

圣人去甚、去奢、去泰。《道德经》春秋·老聃

太奢去泰

聖人去甚

始於之下

千里之行

慎終如始

則無敗事也

慎终如始，则无败事。
《道德经》春秋·老聃

知人者智

知己者明

知人者智，知己者明。
《道德经》春秋·老聃

巧言虽美，用之必灭。《矫志诗》三国·曹植

天地交而万物通也。《易经》商·姬昌

巧言雖美

用之必滅

天地交而

萬物通也

過而不改，是謂過矣。學而不厭，誨人不倦。

过而不改，是谓过矣。《论语》春秋·孔丘

学而不厌，诲人不倦。《论语》春秋·孔丘

敏而好学，不耻下问。《论语》春秋·孔丘

投我以桃，报之以李。《诗经》

敏而好学

不耻下问

投我以桃

报之以李

他山之石，可以攻玉。《诗经》

朝夕恪勤，守以敦笃。《国语》

他山之石，可以攻玉

朝夕恪勤敦笃

唯天下至诚为能化

差若毫厘谬以千里

視遠惟明，聽德惟聰。《尚書》

若網在綱，有條不紊。《尚書》

視 遠 惟 明

聽 德 惟 聰

若 網 在 綱

有 條 不 紊

言之无文

行而不远

桃李不言

下自成蹊

兴必虑衰，安心思危。《史记》西汉·司马迁

修学好古，实事求是。《汉书》东汉·班固

興必慮衰

安心思危

修學独古

实事求是

精诚所至，金石为开。《论衡》东汉·王充

清虚淡泊，归之自然。《汉书》东汉·班固

精诚所至

金石为开

清虚淡泊

归之自然

翩 若 驚 鴻

婉 若 遊 龍

進 德 修 業

將 以 及 時

翩若惊鸿，婉若游龙。《洛神赋》三国·曹植

进德修业，将以及时。《读史述九章》东晋·陶渊明

廉耻，士君子之大节。《廉耻说》北宋·欧阳修

仁者之勇，雷霆不移。《祭堂兄子正文》北宋·苏轼

廉耻士君

子之大節

仁者之勇

雷霆不移

読万卷书，行万里路。《画禅室随笔》明·董其昌

千经万典，孝悌为先。《增广贤文》明·佚名

读 萬 卷 畫

行 萬 里 路

千 經 萬 典

孝 悌 爲 先

祸福無不自

己求之

君子莫大乎

興人為善

乐而有节，则和平寿考。《汉书》东汉·班固

燕雀安知鸿鹄之志哉！《史记》西汉·司马迁

东而有节

则和平寿考

燕雀安知鸿

鹄之志哉

天行健，君子以自强不息。

《周易》商·姬昌

吾生也有涯，而知也无涯。《庄子》战国·庄周

天行健君子

以自强不息

而生也有涯

而知也无涯

君子欲訥於言而敏於行

君子求諸己 小人求諸人

君子欲讷于言而敏于行。
《论语》春秋·孔丘

君子求诸己，小人求诸人。
《论语》春秋·孔丘

温故而知新

可以为师矣

君子坦荡荡

小人长戚戚

前事之不忘

後事之師也

少壯不努力

老大徒傷悲

前事之不忘，后事之师也。《史记》西汉·司马迁

少壮不努力，老大徒伤悲。《长歌行》汉·佚名

丈夫志四海，万里犹比邻。《赠白马王彪》三国·曹植

君子防未然，不处嫌疑间。《君子行》三国·曹植

丈夫志四海

万里犹比邻

君子防未然

不处嫌疑间

奇文共欣賞

疑義相與析

盛年不重來

一日難再晨

奇文共欣赏，疑义相与析。《移居两首》东晋·陶渊明

盛年不重来，一日难再晨。《杂诗》东晋·陶渊明

養真尚無為

直勝貴陸沉

乏道有迁易

人理無常全

养真尚无为，道胜贵陆沉。《杂诗十首》西晋·张协

天道有迁易，人理无常全。《塘上行》西晋·陆机

惧满溢，则思江海下百川。《谏太宗十思疏》唐·魏徵

读书破万卷，下笔如有神。《奉赠韦左丞丈二十二韵》唐·杜甫

惧满溢则思

江海下百川

讀書破萬卷

下筆如有神

奔　白

腾　走　青　日

独　骥　春　莫

异　春　不　空

群　风　再　过

　　里　来

博觀而約取

厚積而薄發

善惡隨人作

禍福自己招

博观而约取，厚积而薄发。

《杂说送张琥》北宋·苏轼

善恶随人作，祸福自己招。

《增广贤文》明·佚名

学如逆水行舟，不进则退。《增广贤文》明·佚名

志不立，天下无可成之事。《教条示龙场诸生》明·王守仁

学如逆水行

舟不进则退

志不立天下

无可成之事

三六

天下无难事，只怕有心人。《韩夫人题红记》明·王骥德

从来天下士，只在布衣中。《鲁连台》清·屈大均

天下無難事

只怕有心人

從來天下士

祇在布衣中

圣人为而不恃，功成而不处。《道德经》春秋·老聃

圣

人

为

而

不

恃

功

成

而

不

处

凡论者，贵其有辨合，有符验。　《荀子》战国·荀况

凡论者贵有辨合有符验

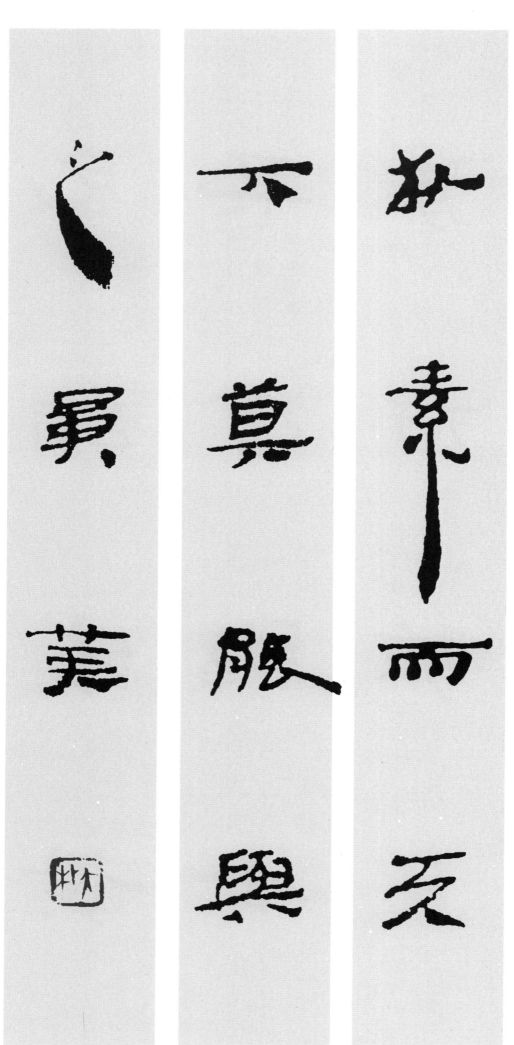

朴素而天下莫能与之争美

見善如不及，見不善如探湯。 《论语》春秋·孔丘

己善如不

及見不善

如探湯

乘德而处，万物不能害其贞。

《褚渊碑文》南朝·王俭

乘德而处

万物不能

害其貞良

厚德

虚己以游，当世不能扰其度。

《褚渊碑文》南朝·王俭

虚己以游，当世不能扰其度

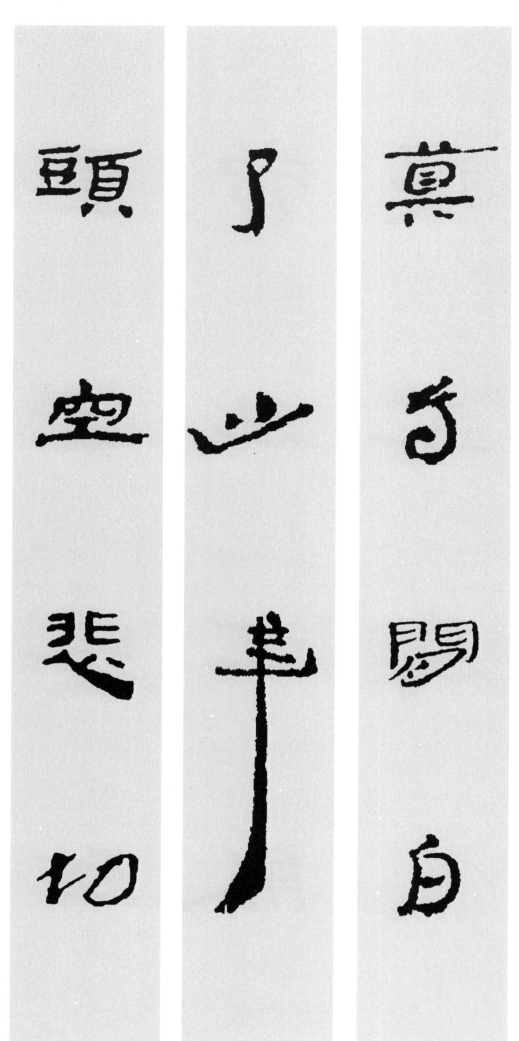

莫等闲，白了少年头，空悲切。《满江红》南宋·岳飞

莫 等 闲

了 少 年

头 空 悲 切

才智英敏者，宜加浑厚学问。

《西岩赘语》清·申居郧

才智英敏者宜加

浑厚学问

穷则独善其身，达则兼济天下。《孟子》战国·孟轲

窮則獨善

其身達則

無濟天下

士不可以不弘毅，任重而道远。《论语》春秋·孔丘

士不可以

不弘毅任

重而直遠

白玉不雕，美珠不文，质有余也。《淮南子》西汉·刘安

質有餘也

美珠不文

白玉不雕

人谁无过，过而能改，善莫大焉。

《左传》春秋·左丘明

人

谁

无

过

过

而

能

改

善

莫

大

焉

酒盈杯，书满架，名利不将心挂。《渔歌子》五代·李珣

酒盈杯书

浦架名利

不将心挂

除患於未

萌然後能

轉而為福

知不足者好学，耻下问者自满。《省心录》北宋·林逋

知不足者好学耻下问者自满

天下之事

下貴事

處之貴詳

行之貴力

天下之事，处之贵详，行之贵力。
《陈六事疏》明·张居正

读书有三到：谓心到、眼到、口到。《训学斋规》南宋·朱熹

讀書有三
謂心到
眼口到

羊有跪乳

恩鸦有

反哺之義

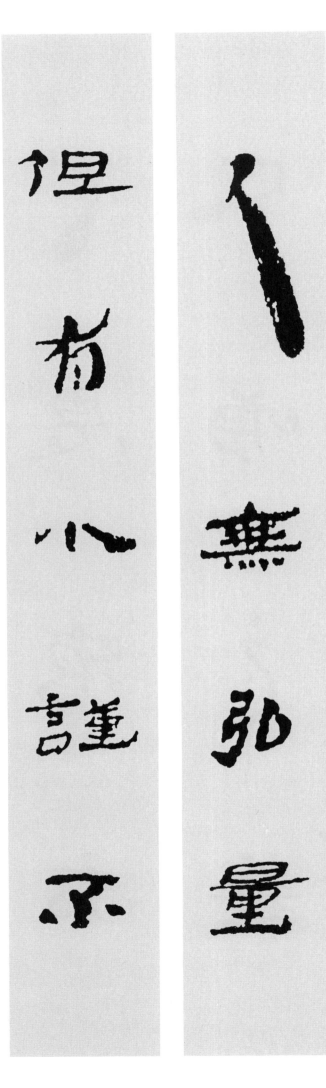

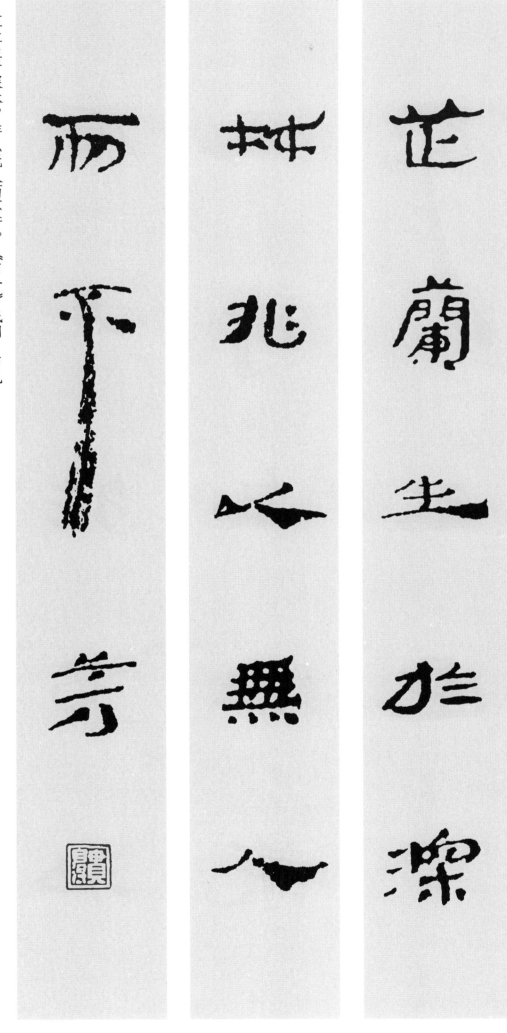

芷兰生于深林，非以无人而不芳。

《荀子》战国·荀况

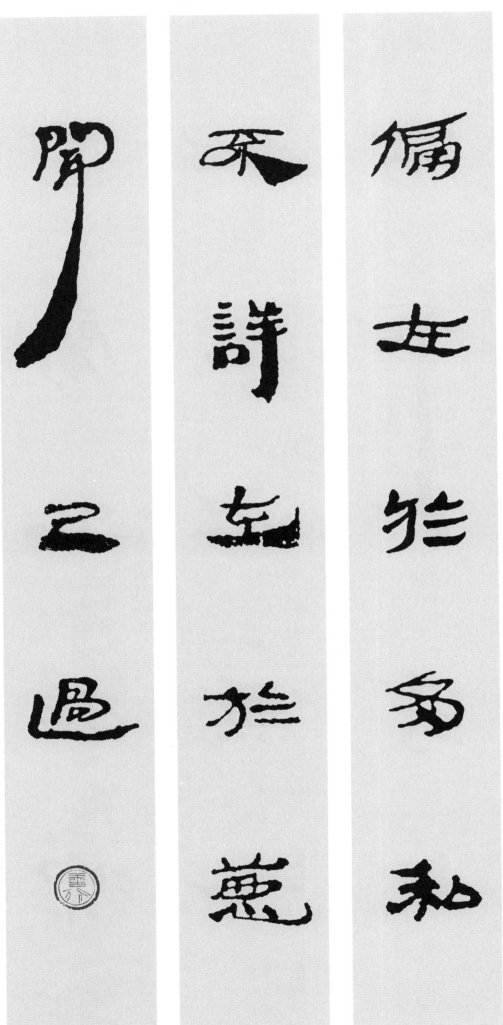

偏在於多私

不詳在於惡聞

己過

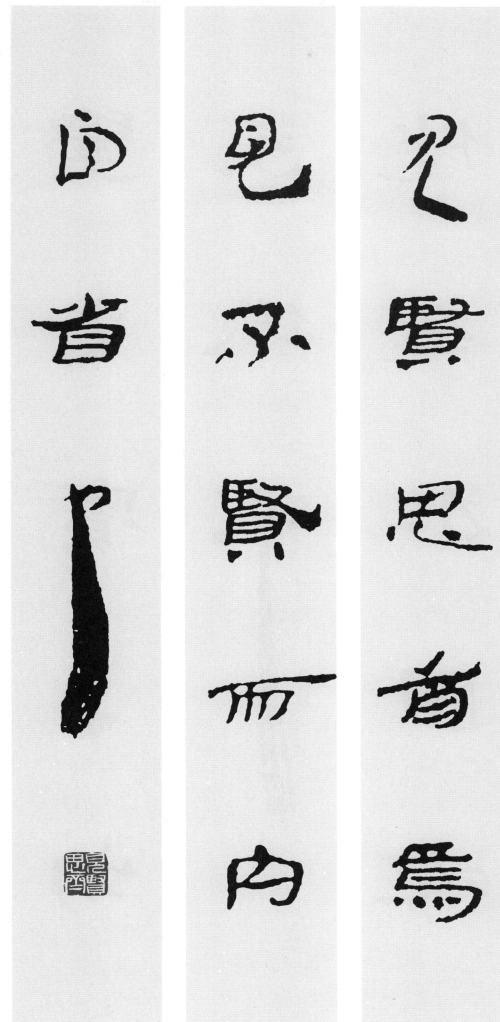

见贤思齐焉，见不贤而内自省也。《论语》春秋·孔丘

学之广在于不倦，不倦在于固志。《抱朴子》东晋·葛洪

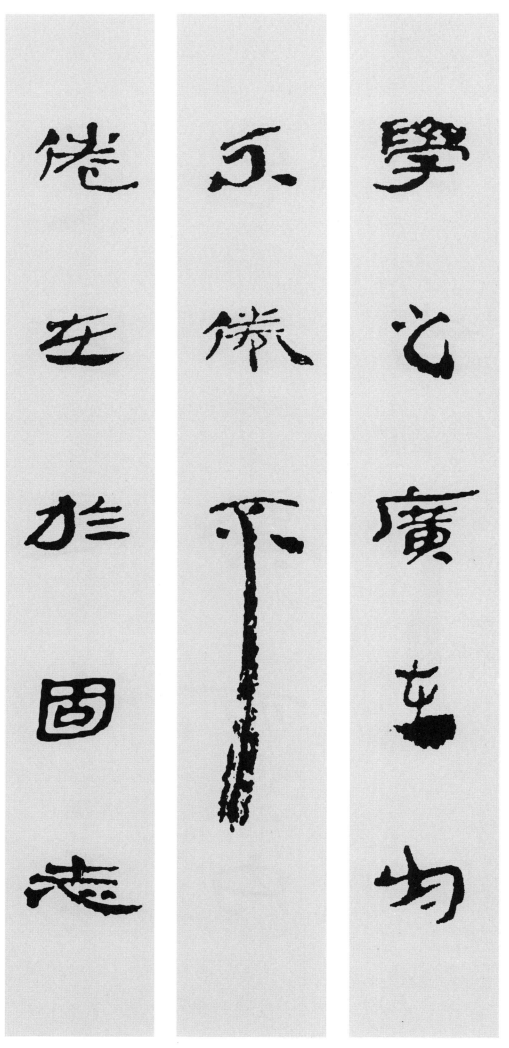

道為天地之本，天地為萬物之本。《觀物內外篇》宋·邵雍

道為天地之

本天地為萬

為之本

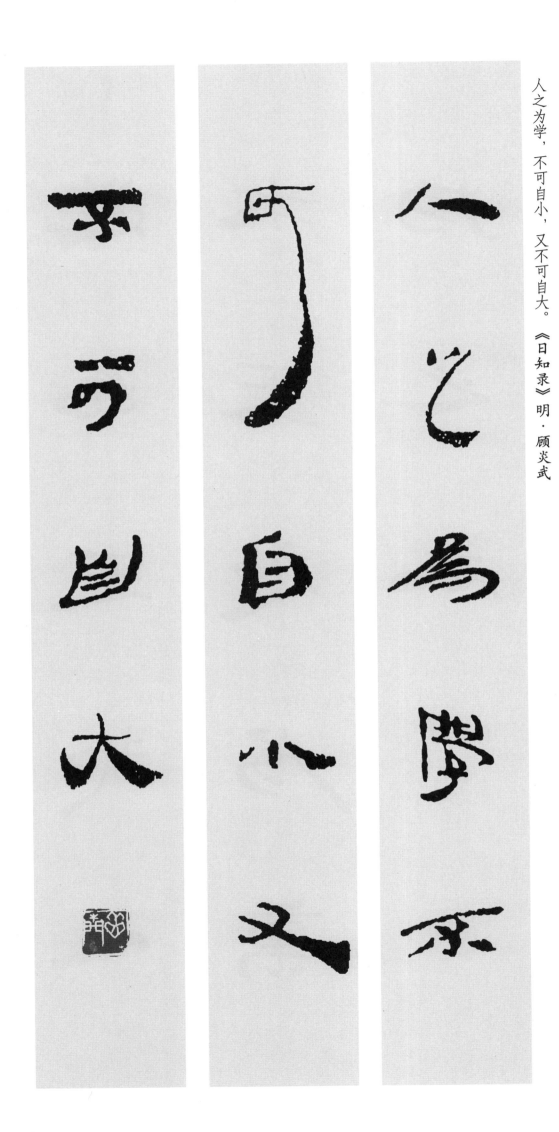

人之为学，不可自小，又不可自大。《日知录》明·顾炎武

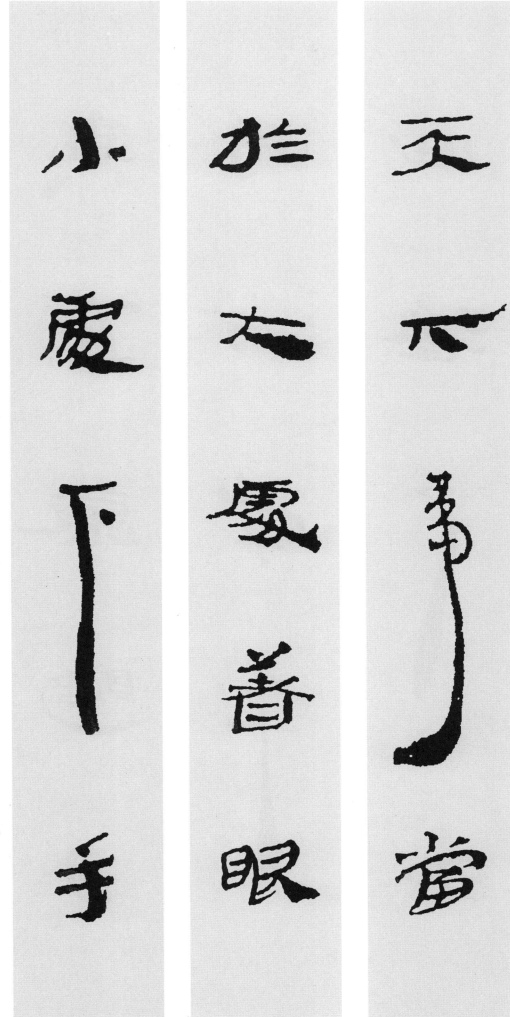

天下当

於大處着眼

小處下手

乘云气，骑日月，而游乎四海之外。《庄子》战国·庄周

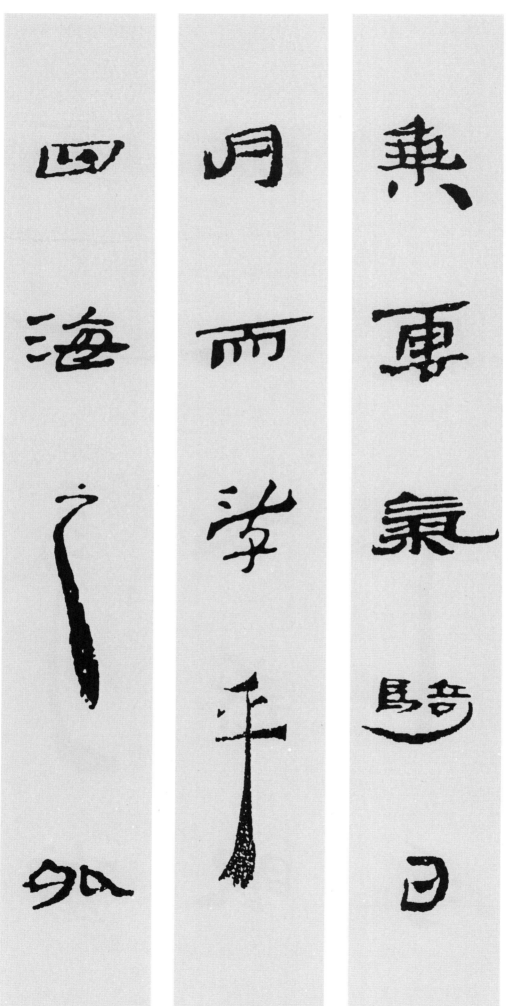

乘更气骑日

月而游乎

四海之外

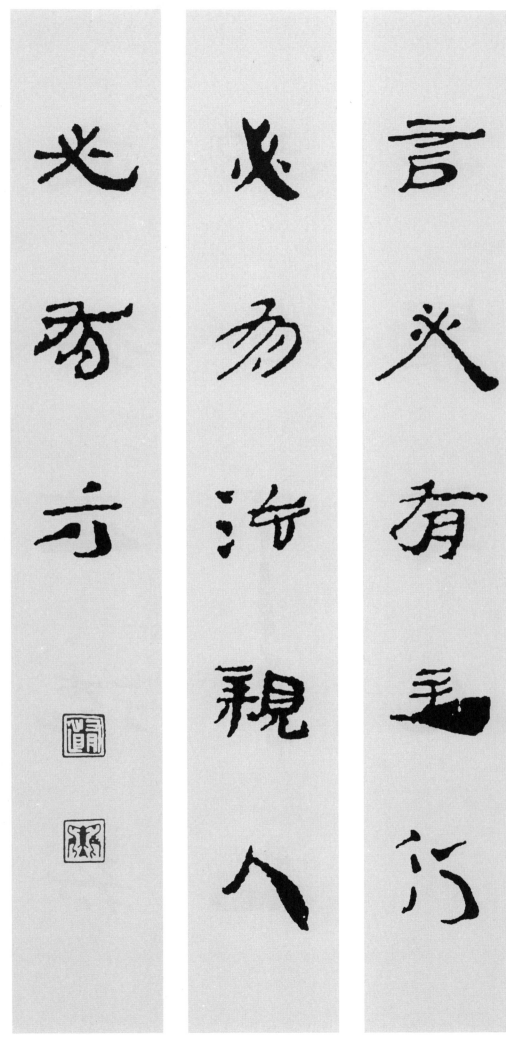

言必有主，行必有法，亲人必有方。《大戴礼记》西汉·戴德

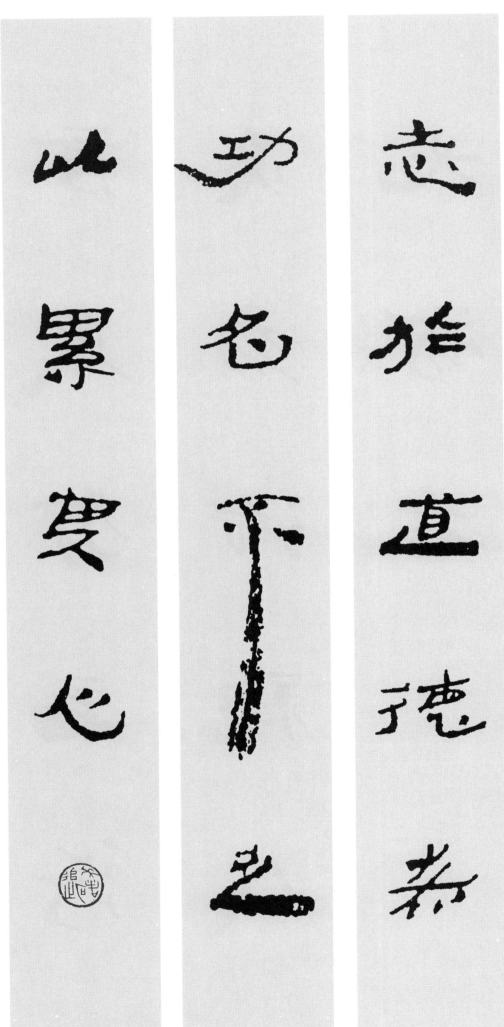

志于道德者，功名不足以累其心。《与黄诚甫书》明·王守仁

志于道德恭

功名下名

此累复心

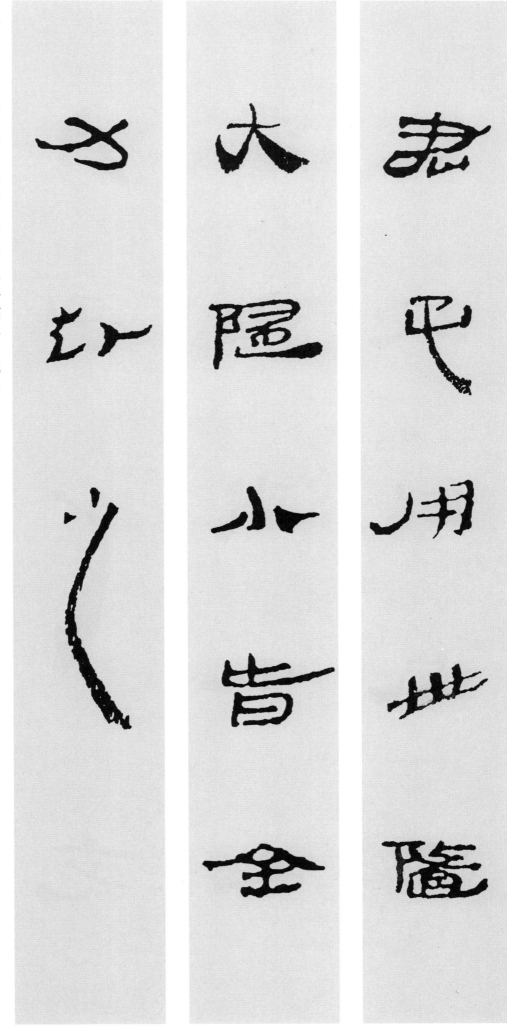

君子用世，随大随小，皆全力赴之。

《默觚》清·魏源

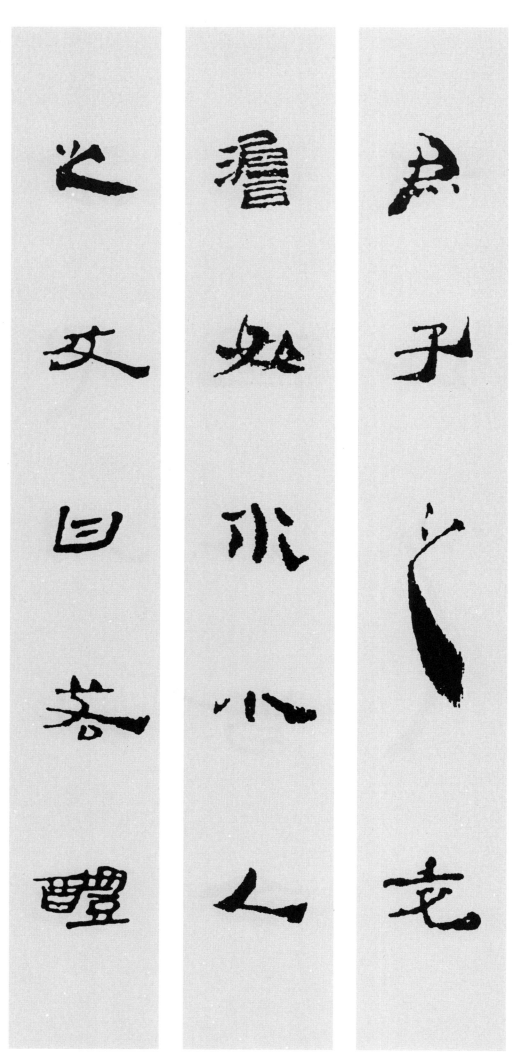

君子之交淡如水小人之交曰若醴

倉廩實而知

禮節衣食

之而知榮辱

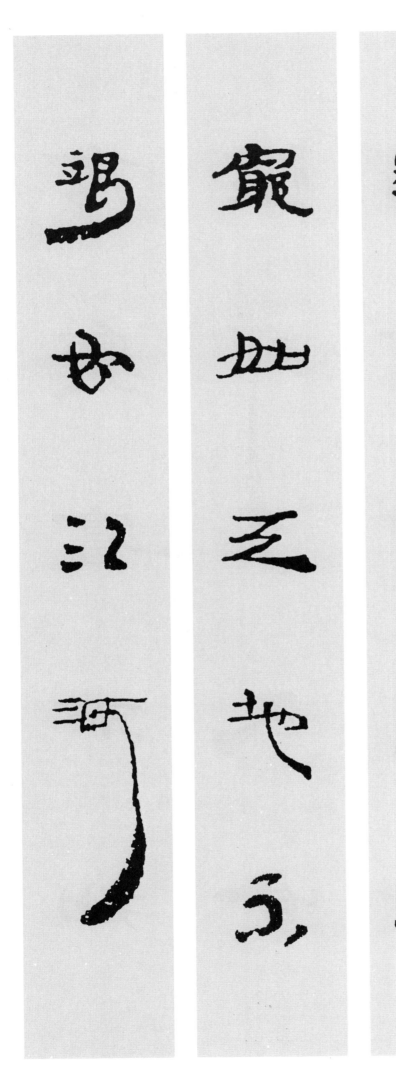

善出奇者，无穷如天地，不竭如江河。《孙子兵法》春秋·孙武

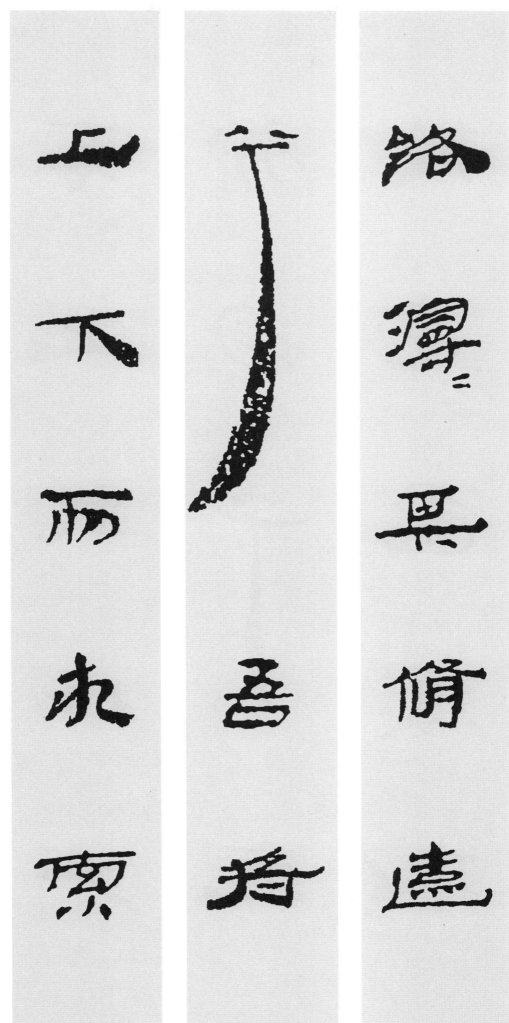

天生我材必
有用千金重
散盡還復来

業精於勤荒

精於勤荒

於嬉行

作思毀作隨

天下之事常成于困约，而败于奢靡。《放翁家训》南宋·陆游

天下之事

常成于困

而败于奢靡

人生自古谁无死，留取丹心照汗青。

《过零丁洋》南宋·文天祥

良言一句三冬暖，恶语伤人六月寒。《增广贤文》明·佚名

聰明得福人

間り儁羊

成名史上多

聰明得福人間少，儌幸成名史上多。

《湖上雜詩》清·袁枚

夫圣人不以独见为明，而以万物为心。 《后汉书》南朝·范晔

交友須帶

三分俠氣

做人要存

一點素心

二人同心，其利断金，同心之言，其臭如兰。《周易》商·姬昌

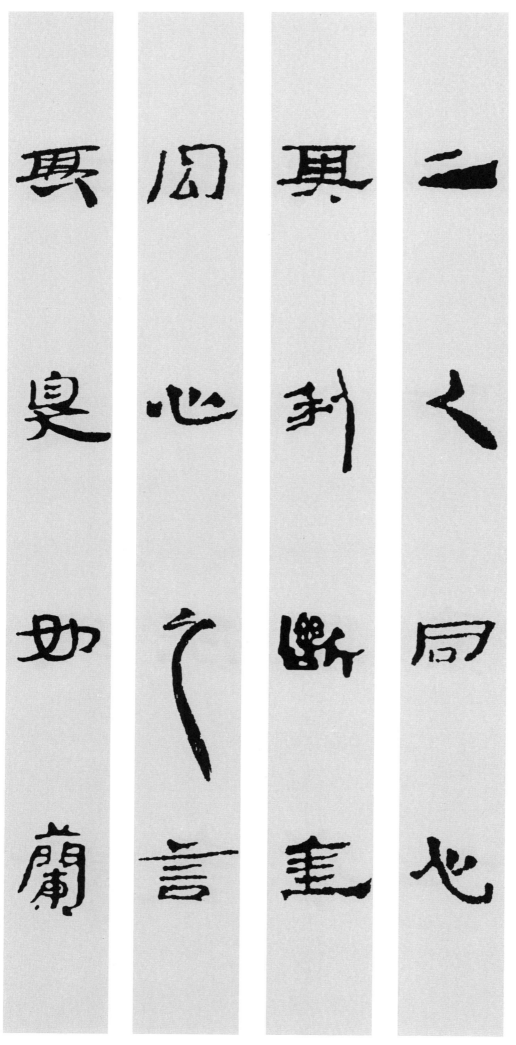

二人同心

其利断金

同心之言

其臭如兰

大方无隅，大器晚成；大音希声，大象无形。《道德经》春秋·老聃

大
方
無
隅

大
器
晚
成

大
音
希
聲

大
象
無
形

発奮忘食，乐以忘忧，不知老之将至云尔。《论语》春秋·孔丘

发奋忘食

乐以忘忧

不知老之

将至云尔

傲不可長

欲不可縱

樂不可極

志不可滿

傲不可长，欲不可纵，乐不可极，志不可满。

《礼记》春秋·孔丘

智者千虑必有一失，愚者千虑亦有一得。《史记》西汉·司马迁

智者千虑

必有一失

愚者千虑

亦有一得

老骥伏枥，志在千里，烈士暮年，壮心不已。《龟虽寿》三国·曹操

老骥伏枥

志在千里

烈士暮年

壮心不已

鸿鹄高飞，一举千里，羽翼已就，横绝四海。《鸿鹄歌》西汉·刘邦

鴻鵠高飛

一舉千里

羽翼已就

橫絕四海

心不清則

無以見道

志不確則

無以立功

心不清则无以见道，志不确则无以立功。

《省心录》北宋·林逋

心者后裔之根，未有根不植而枝叶荣茂者。《菜根谭》明·洪应明

心者後裔之根

未有根

根不植而枝

棄榮茂者

八八

書者散也欲

起先散懷抱

任情恣性然

後書之

书者，散也，欲书先散怀抱，任情恣性，然后书之。《笔论》东汉·蔡邕

源不深而岂望流之远，根不固而何求木之长。《谏太宗十思疏》唐·魏徵

源不深而岂

望流之远根

深而固而

求木之长

安得长翮大翼如云生我身，乘风振奋出六合。

《忽忽》唐·韩愈

安得長翮大

翼如更生我

真如更風振奮

出六合

知者乐水，仁者乐山；知者动，仁者静；知者乐，仁者寿。

《论语》春秋·孔丘

知者樂水仁

者樂山知者

動仁者靜知

者樂仁者壽

建功立业者，多虚圆之士；偾事失机者，必执拗之人。《菜根谭》明·洪应明

建功立业者

多虚圆之士

偾事失机者

必执拗之人

夫君子之行，静以修身，俭以养德，非淡泊无以明志，非宁静无以致远。《诫子书》三国·诸葛亮

夫君子之

行静以倩身

俭以养德非

澹泊無以明志非寧靜無以致遠

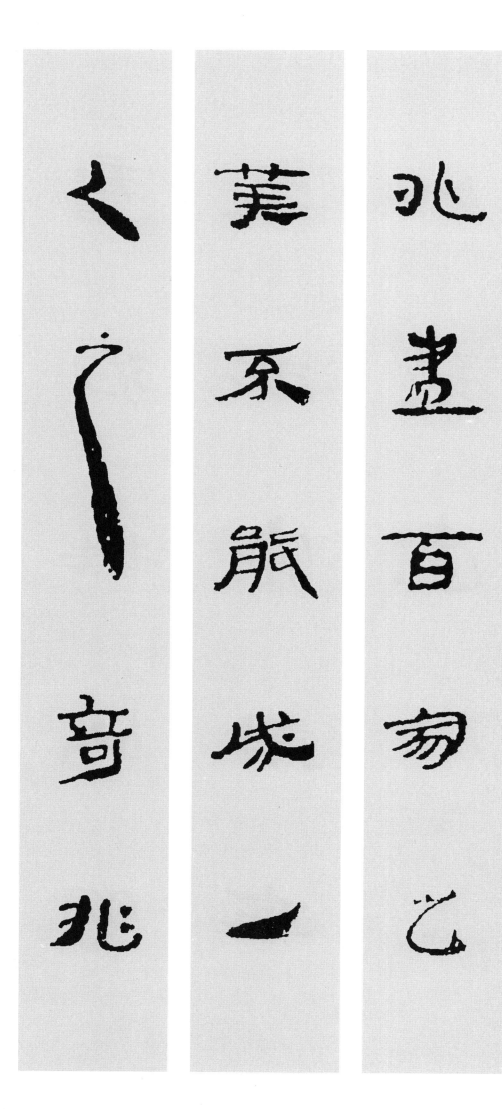

非尽百家之美，不能成一人之奇，非取法至高之境，不能开独造之域。《与阮芸台宫保论文书》清·刘开

所游至為之

境不能用獨

走域

知足者不以利自累也，审自得者失之而不惧，行修于内者无位而怍。《庄子》战国·庄周

知足者不以

利自累

审自得者失

之而平惧

汤俏於内者

無位而天怍

君子食无求饱，居无求安，敏于事而慎于言，就有道而正焉，可谓好学也已。 《论语》春秋·孔丘

於言就有直

而正焉可

謂好學也已

宁守浑噩而

黜聪明留些

正气还天地

帝嗣初年而

日邊泊遺個

清名去乾坤

筌者所以在鱼，得鱼而忘筌；蹄者所以在兔，得兔而忘蹄；言者所以在意，得意而忘言。《庄子》战国·庄周

筌者所以得鱼而忘筌

以在鱼得

鱼而忘筌

躕恭瓜北

左忠得兔

而走躕言

恭所竹　去尧得意　兩忘言

善读书者，要读到手舞足蹈处，方不落筌蹄；善观物者，要观到心融神洽时，方不泥迹象。《菜根谭》明·洪应明

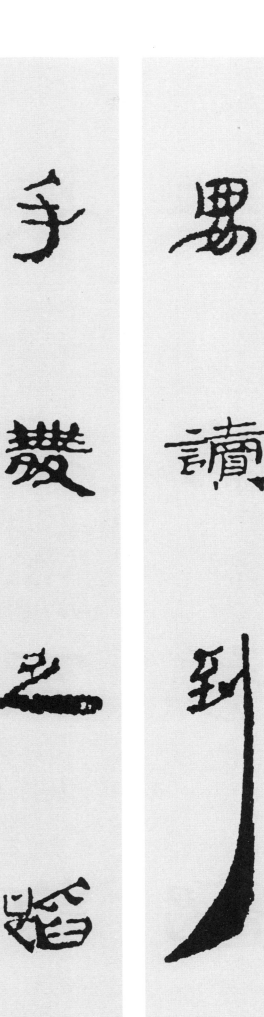

象示不落

荃鋪芳觀

物者要觀

到心融神洽時方不泥亦象

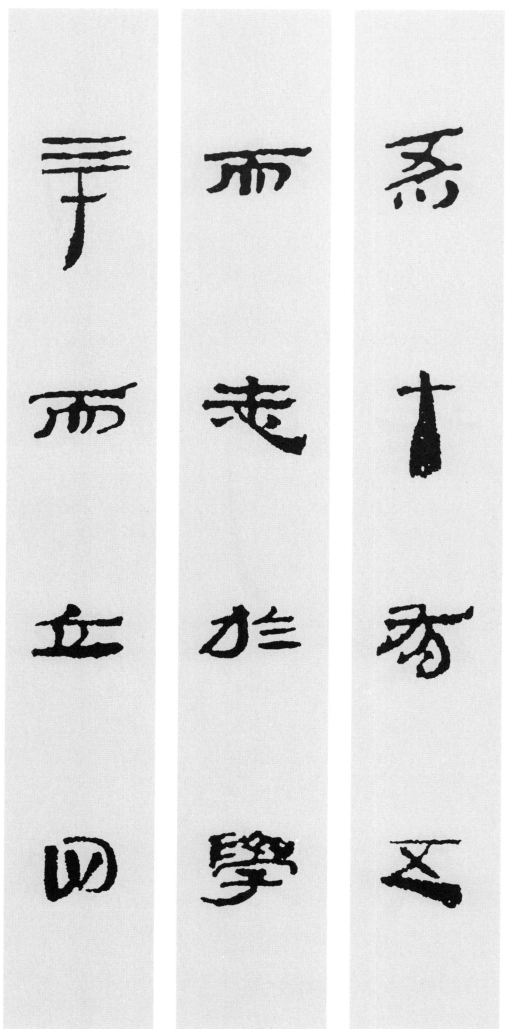

吾十有五而志于学，三十而立，四十而不惑，五十而知天命，六十而耳顺，七十而从心所欲，不逾矩。

《论语》春秋·孔丘

千

而

不

慈

正

十

而

知

天

命

六

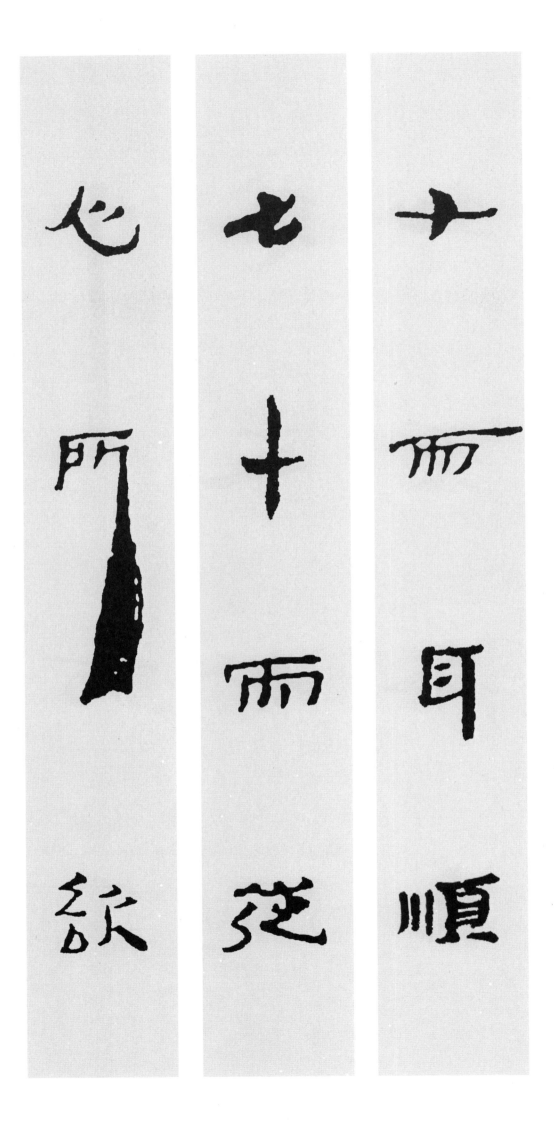

十而耳順七十而從心所欲

不媿

棻

崇禎丁丑正月燈下讀聖賢書以自娛集漢蘭文字得成古人一名言百二十句以自樂也怡然其中夫復何求海上遲疑庵陽狂新記

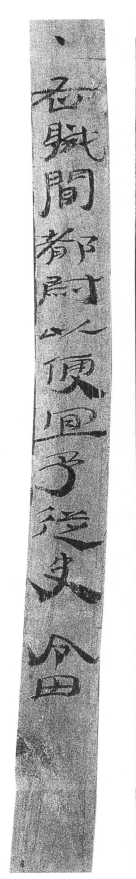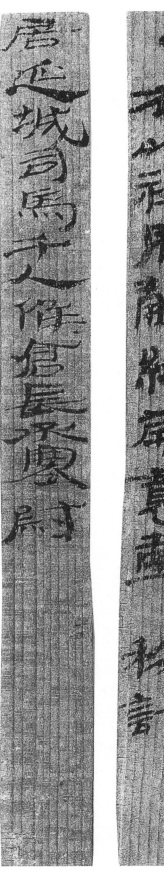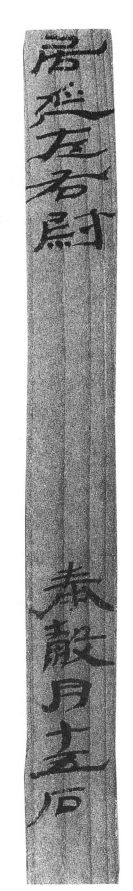

君臧間都尉以便宜予泛史令田

居延城司馬士人作倉長慶尉

君以祖肥散糒畚竟庶物計

居延左右尉

春毄月十五日

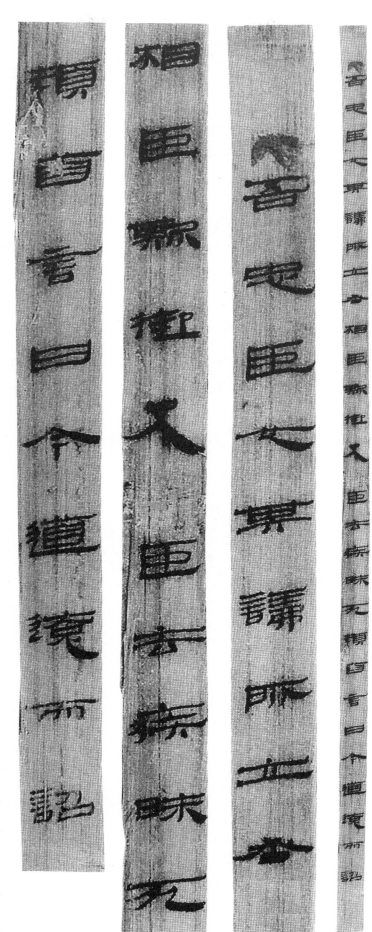

北京大学藏西汉竹书《赵正书》

马圈湾木简

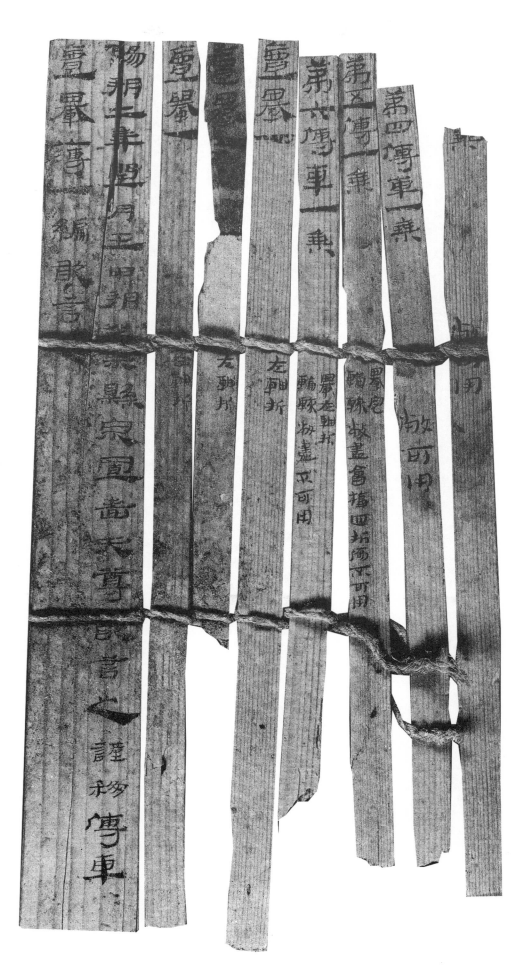

敦煌《阳朔二年车辇簿》册

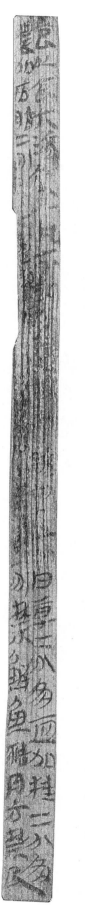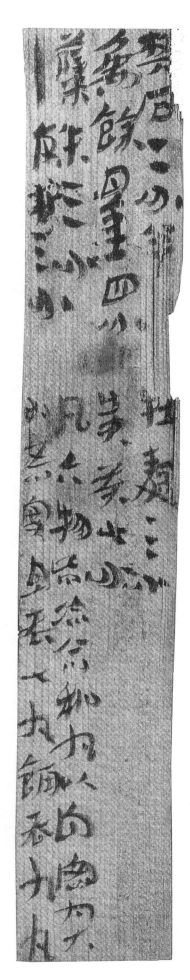

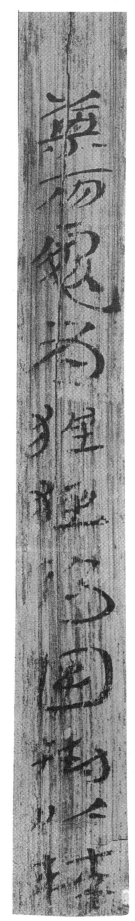

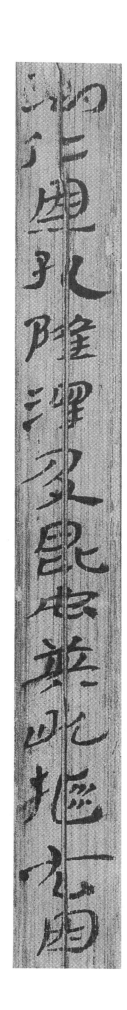

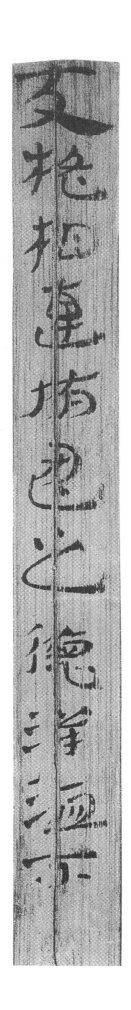

东海尹湾汉简 《神乌传》

图书在版编目（CIP）数据

汉简集字名句 / 陶经新编著. —— 上海：上海书画出版社，
2017.8 （中国汉简集字创作）
ISBN 978-7-5479-1553-0

Ⅰ.①汉… Ⅱ.①陶… Ⅲ.①竹简文—法帖—中国—汉代
Ⅳ.①J292.22

中国版本图书馆CIP数据核字（2017）第170756号

中国汉简集字创作
汉简集字名句

责任编辑	时洁芳
技术编辑	钱勤毅
审 读	陈家红
责任校对	周倩芸
设计制作	胡沫颖
封面设计	王峥
出版发行	上海书画出版社
地址	上海市延安西路593号 200050
网址	www.shshuhua.com
E-mail	shcpph@online.sh.cn
经销	各地新华书店
印刷	上海肖华印务有限公司
开本	787×1092mm 1/12
印张	11
版次	2017年8月第1版
	2017年8月第1次印刷
书号	ISBN 978-7-5479-1553-0
定价	39.00圆

若有印刷、装订质量问题，请与承印厂联系